KB082034

FIRST PRINCIPLES
OF
TYPOGRAPHY

BY

STANLEY MORISON

타이포그래피 첫 원칙
FIRST PRINCIPLES OF TYPOGRAPHY

2020년 3월 26일 초판 인쇄 ○ 2020년 4월 10일 초판 발행 ○ 지은이 스탠리 모리슨
옮긴이 김현경 ○ 진행도움 이용제 박지훈 김수정 류양희 박찬신 ○ 펴낸이 김옥철 ○ 주간 문지숙
편집 박지선 서하나 ○ 디자인 박민수 ○ 커뮤니케이션 이지은 박현수 ○ 영업관리 한창숙
인쇄 스크린그래픽 ○ 제책 다인바인텍 ○ 펴낸곳 (주)안그라픽스 우 10881 경기도 파주시 회동길 125-1
전화 031.955.7766(편집) 031.955.7755(고객서비스) ○ 팩스 031.955.7744
이메일 agdesign@ag.co.kr ○ 웹사이트 www.agbook.co.kr ○ 등록번호 제2-236(1975.7.7)

이 책의 국립중앙도서관 출판예정도서목록(CIP)은 서지정보유통지원시스템 홈페이지
(seoji.nl.go.kr)와 국가자료공동목록시스템(nl.go.kr/kolisnet)에서 이용하실 수 있습니다.
CIP제어번호: CIP2020011568

ISBN 978.89.7059.065.3 (92600)

타이포그래피 첫 원칙

스탠리 모리슨

김현경 옮김

안그라픽스

일러두기

이 책 『타이포그래피 첫 원칙』의 초판은 영국에서
1936년에 출간되었으며, 1967년에 다시 출간되었다.

2020년에 출간하는 한국어판 『타이포그래피 첫 원칙』은
초판을 기준으로 번역한 것이다.

이 책은 『타이포그래피 첫 원칙』 한국어판 글에
1967년판 서문과 후기, 한국의 타이포그래피 전문가
이용제, 박지훈, 김수정의 글을 더해 새롭게 구성했다.

1936년 출간된 초판 원서에 쓰인 서체는 Monotype Bell이며
13포인트 크기로 조판되었다.

2020년 출간된 한국어판에 쓰인 본문 서체는 SM3신신명조이며
10.1포인트 크기로 조판되었다. 책 크기는 원서와 동일하다.

외래어 표기는 국립국어원의 외래어 표기법을 따르되
타이포그래피 전문용어에 한해서는 2012년 안그라픽스에서
출간된 『타이포그래피 사전』도 참고하였다.

주석은 『타이포그래피 사전』을 주로 참고했지만
몇몇 타이포그래피 전문가의 의견 역시 함께 반영하였다.

서문

이 책 『타이포그래피 첫 원칙』의 글은 서적 타이포그래피의 근거를 마련하기 위해 1930년 타이포그래피 전문지 «더 플러런The Fleuron» 7호(케임브리지)에 처음 실렸다. 이후 잡지는 절판되었다. 몇 차례 부분적으로 재인쇄되었지만, 인쇄업자나 원래 대상 독자였던 업계 바깥 사람들 사이에서 이 글에 대한 수요는 여전했다. 공인되지 않은 원고를 엮어 한 권의 책으로 출간했다는 이야기도 들었다. 이 에세이는 간결하다는 것이 큰 장점이다. 따라서 내용을 전혀 추가하지 않고 약간만 변경했다. 다음의 본문은 몇 줄을 제외하고는 당시에 쓴 원고와 동일하다.

스탠리 모리슨
1936년 런던

타이포그래피 첫 원칙

타이포그래피[1]는 구체적인 목적에 따라 인쇄용 자료를 적절하게 배치하는 기술로, 독자가 텍스트를 최대한 잘 이해하도록 글자를 나열하고 공간을 분할하며 활자를 조정하는 일을 가리킨다. 타이포그래피는 패턴 그 자체로서의 목적은 거의 없다. 그래서 본질적으로는 실용적이고, 간혹 미적인 목표를 효율적으로 달성하기도 하는 수단이다. 그러므로 지은이와 독자 사이가 멀어지도록 영향을 끼치는 인쇄물은 그 의도가 무엇이든 잘못된 것이다. 즉 읽기 위한 책을 인쇄하는 데 '빛나는' 타이포그래피가 끼어들 여지는 거의 없다는 의미이다.

심지어 타이포그래피적 특이성이나 형식적인 기교보다 무미건조한 조판과 단조로움이 독자에게 더 낫다. 상업이나 정치 혹은 종교를 막론하고 선전선동용 타이포그래피에서 이러한 기교는 바람직하고 심지어 본질적인 것이다. 그러한 인쇄물에서는 가장 참신한 시도만이 무관심을 이겨내고 살아남기 때문이다.

그러나 서적 타이포그래피에서는 몇몇 한정판을 제외하면 관습에 의존해야 한다. 그래야 하는 이유는 충분하다. 인쇄는 본질적으로 복제의 수단이다. 따라서 그 자체로는 물론 공동의 목적을 위해서도 좋아야 한다. 목적이 광범위할수록 인쇄업자가 지켜야 하는 제한도 엄격해진다. 50부 정도 인쇄하는 소책자로는 실험을 해볼 수 있지만, 5만 부로 같은 실험을 한다면 상식이 없는 것이나 다름없다. 또한 16쪽 책자에 어울리는 신선함은 160쪽짜리 책에서는 전혀 바람직하지 않을 것이다. 공공성은 타이포그래피의 본질이며 책'으로' 인쇄

된 책의 본성이다. 책이 타이포그래피적 실험의 매체인 경우 인쇄 부수가 명분에 맞게 제한되겠지만, 하나의 개별적인 용도라면 원고 즉 필사본이 남게 되므로 특별한 인쇄본을 제작하는 것은 이상한 일이다. 실험을 하는 것은 언제나 바람직하다. 하지만 그러한 '실험' 작품들이 숫자나 감성 면에서 얼마 되지 않는다는 점이 안타깝다.

오늘날의 타이포그래피에는 '영감inspiration'이나 '부흥revival'보다는 '조사investigation'가 필요하다. 여기에서는 많은 서적 인쇄업자가 이미 알고 있는 일부 원칙을 체계적으로 정리하고자 한다. 이미 여러 번 확인한 내용으로, 인쇄업자가 아닌 사람들도 참고하여 읽어볼 만하다고 생각한다.

II

일반적으로 시장에서 유통되는 책에서 타이포그래피를 지배하는 법칙은 알파벳으로 쓴 글의 본질적인 성격을 우선한다. 두 번째로는 인쇄업자가

속한 사회에서 직간접적으로 널리 퍼져 있는 전
통에 바탕을 둔다. 특정 국가 안에서 생산되는 모
든 책에 보편적인 문자나 타이포그래피를 적용할
수 있다. 그러나 로마체가 쓰이는 모든 책에 상세
한 보편 공식을 적용하기란 현실적으로 불가능하
다. 국가적 전통은 활자 디자인 못지않게 책의 본
문 앞부분과 장chapter 등 다양한 부분에 드러난다.
그러나 글줄을 짜는 최소한의 물리적 규칙을 가지
고 일을 제대로 하는 인쇄업자라면 모두 그 규칙
을 따른다. 그 규칙이 무슨 의미인지 살펴보자.

특별한 종류가 없는 간단한 형태의 로마체는
다음과 같이 구성된다.

ABCDEFGHIJKLMNOPQRSTUVWXYZ&

ABCDEFGHIJKLMNOPQRSTUVWXYZ&

abcdefghijklmnopqrstuvwxyz

ABCDEFGHIJKLMNOPQRSTUVWXYZ&

abcdefghijklmnopqrstuvwxyz

인쇄업자가 자주 사용하는 서체 디자인은 일반적인 잡지나 신문, 책을 보는 독자에게 친숙한 개념과 더욱 일치해야 한다. 인쇄업자는 이 사실을 인지하며 서체type[2] 선택에 신중해야 한다. 크리스마스 카드는 블랙레터Blackletter[3]로 인쇄해도 아무 문제가 없다. 하지만 누가 요즘 책을 블랙레터로 조판하겠는가. 실제로 우리가 사용하는 동그스름한 회색빛 로마체보다 블랙레터가 디자인에서 좀 더 균일하고 생생하며 활기찬 서체라고 생각할 수 있다. 그러나 이제는 그런 서체로 조판된 책을 읽을 독자는 없으리라 생각한다. 이탈리아의 인쇄 출판업자 알두스 마누티우스Aldus Manutius의 알두스Aldus와 영국의 윌리엄 캐즐런William Caslon이 디자인한 세리프체 캐즐런Caslon 서체는 둘 다 비교적 인상이 약한 편이지만, 공동체가 받아들인 형태를 대변한다. 그리고 그를 따라야 하는 인쇄업자는 그 서체나 또는 그 변형을 사용해야 한다.

어떤 인쇄업자도 '나는 예술가이므로 남의 말

은 듣지 않겠다. 나만의 글자꼴을 만들겠다.'라고
말해서는 안 된다. 이 겸허한 작업에서 그러한 개
인주의는 어떤 독자에게도 도움이 되지 않기 때문
이다. 인쇄술 초기에 그랬던 것과는 달리 더 이상
대중은 뚜렷하게 두드러지거나 지나치게 개인적
인 서체를 받아들일 수 없게 되었다. 글을 읽는 사
람이 더욱 많아졌고 그에 따라 변화의 속도도 느
려졌기 때문이다. 서체 디자인은 가장 보수적인
독자와 함께 움직인다. 그러므로 훌륭한 서체 디
자이너는 새로운 폰트fount[4]가 성공을 거두려면 서
체가 매우 뛰어나 극소수만이 그 새로움을 알아볼
수 있어야 한다는 것을 알고 있을 것이다.

만일 독자들이 새로운 서체의 원숙한 과묵함과
희귀한 규율을 파악하지 못한다면 그것은 좋은 글
자로 볼 수 있다. 그러나 만일 누군가가 내가 만든
소문자 'r'의 끝부분이나 소문자 'e'의 테두리 부분
을 다소 경쾌하다고 본다면, 그 폰트는 만들어지
지 않는 편이 나았을 것이다. 미래는 물론이고 현

재에 적용할 만한 면모를 갖춘 서체는 매우 '다르
지도' 매우 '경쾌하지도' 않을 것이기 때문이다.

서체에 대해서는 이쯤하기로 하자. 인쇄업자
는 '공간space'과 '행간lead'도 일반적인 타이포그
래피 재료로 생각한다. 거기에 금속으로 만든 직
선 자와 버팀대 그리고 도입부와 끝부분 장식, 꽃
무늬, 장식 이니셜 글자, 작은 삽화와 장식체 등 다
소 무분별한 장식품도 있다. 인쇄업자가 사용할
수 있는 또 다른 장식적인 매체는 색이다. 빨간색
을 가장 자주 사용하는 것은 자연스러운 직관 때
문이다. 강조가 필요할 때는 두꺼운 서체를 쓴다.
여백margin과 빈칸blank 등 흰 공간은 조판할 때 아
주 중요한 도구인데, 주로 '인용문'이라는 것으로
채운다. 이러한 요소를 선정하고 배치하는 작업이
'조판composition'이다.

'터잡기imposition'는 조판된 결과물을 인쇄판
위에 놓고 배열하는 작업이다. 그 조판된 결과물을
순서에 맞게 눌러 찍어 판을 만들고 인쇄판을 적절

한 영역에 완벽하게 배치한 뒤 잉크를 고르게 도포하여 지면을 깔끔하게 인쇄한다. 끝으로 종이의 색조와 평량, 질감은 완성된 결과물에 포함되는 중요한 요소이다. 그러므로 타이포그래피는 조판과 터잡기, 눌러 찍기 작업과 종이를 통제한다. 종이를 다룰 때는 조판과 터잡기를 활용하여 텍스트 영역에 비례하는 적절한 여백을 남겨야 한다. 독자가 책을 읽을 때 페이지의 좌우나 아래에 엄지와 다른 손가락을 얹을 공간이 필요하기 때문이다. 여백을 넉넉하게 주는 전통적 여백 주기 방식은 그 자체로 보기 좋아서 특정 종류의 책에는 적합하다. 그러나 페이지 크기가 불가피하게 작거나 폭이 좁은 책 또는 주머니 안에 넣고 다닐 용도의 책에는 분명히 어울리지 않는다. 이와 함께 여타 종류의 책에서 활자는 페이지 중간에 올 수도 있고, 시각적으로 중심에서 살짝 위로 올라갈 수도 있다.

 타이포그래피에서 가장 중요한 것은 터잡기다. 아무리 디테일이 잘 조판되어도 터잡기가 부주의

하고 아무렇게나 되어 있으면 높은 평가를 받을
수 없다. 오늘날 실용 인쇄에서 이러한 터잡기의
디테일은 전반적으로 적절하게 잘 되어 있는 편이
다. 그래서 많은 책이 그럴듯한 외양을 보인다. 조
판이 잘못되어도 터잡기가 제대로 되어 있으면 겉
보기에는 괜찮다. 터잡기를 잘 하면 조판이 나빠
도 인쇄물을 보완할 수 있지만 조판을 잘 해도 터
잡기에서 실패하면 인쇄물을 망치기 쉽다.

III

그러므로 북 디자이너는 가장 먼저 터잡기를 해
야 한다. 조판의 디테일은 그 다음 순서이다. 조판
의 첫 번째 원칙은 필수적으로 로마자로 된 알파
벳 기반의 인쇄 관습을 따르기 때문에 많은 논의
가 필요하지 않다. 이 관습이란 우리 인쇄물을 대
상 독자가 받아들인다는 것을 가리킨다. 비교적
단순한 문제인 셈이다. 우선 굵은 획과 가는 획이
극명하게 대조를 이루는 글자가 상당수 모여 있으

면 한번에 쉽게 읽히지 않는 게 당연하다.

둘째, 그럼에도 글줄이 특정 길이를 넘어선다면 제대로 설계된 글자로 이루어진 단어의 집합도 쉽게 읽지 못하는 경우가 분명히 있다. 행 길이의 비례가 잘 맞지 않으면 숙련된 독자도 일정한 크기의 단어들을 얼마 포착해내지 못한다.

셋째, 글자 크기가 반드시 행 길이와 연관되어야 한다는 사실이 명확해진다. 이런 원칙을 지키면 일반적으로 같은 행을 두 번 읽는 '더블링 doubling' 위험을 방지할 수 있다. 독자들은 10-12개의 단어로 구성된 행을 가장 편안하게 읽는다. 타이포그래퍼[5]는 이러한 시각적 진실을 존중하기 위해 최선을 다한다. 그럼에도 여러 불가피한 조건 탓에 적절한 크기의 활자를 확보하지 못하고 상대적으로 작은 활자를 사용한다. 그리고 더블링을 피하기 위해 적절한 비율의 행간을 일관되게 적용한다. 독자의 눈이 처음부터 끝까지 편안하게 왕복할 수 있도록 하기 위해서이다. 이 책의 서문을

16

구성하는 행들도 그런 방식으로 처리했다.

어떤 면에서는 본질적으로 좋지 않다고 여겨졌던 행간 작업은 인쇄 작업 대부분에서 불가피하다. 자신이 손에 쥔 재료를 최대한 활용하는 능숙한 타이포그래퍼는 행간도 현명하게 이용한다. 행간을 많이 주면 반드시 만족스럽지 못하고 희미한 인상을 준다는 정통 지식인층의 고정관념은 폭넓은 경험 앞에서는 상대가 되지 않는다. 오히려 행간이 좁으면 큰 활자 조판도 쉽게 망가질 수 있다. 행간을 똑똑하게 활용하는 것이 전문가와 비전문가의 차이다. 서체가 조금만 달라져도 마찬가지다. 지금 독자들이 보고 있는 13포인트 크기의 글자[6]는 4인치 이상으로 조판하지만 않는다면 행간이 필요 없다. '어센더ascender'[7]와 '디센더descender'[8]가 매우 길기 때문이다. 반면에 디센더가 짧은 글자는 반드시 행간을 주어야 한다.

'배스커빌체Baskerville'[9]는 언제나 행간이 필요한 서체이다. 행간을 얼마나 주어야 하는지 결정

하는 문제는 어쨌더나 활자의 몸체body만 생각해
서는 해결되지 않는다. 어떤 글자는 높이에 비하
여 폭이 좁은 반면 폭이 넓은 글자도 있어 그 역시
고려해야 한다. 폭이 넓고 둥글며 개방된 글자를
선택하는 이유는 조판을 느슨하게 할 수 있기 때
문이다. 이를테면 'c, o, e, g'의 곡선은 글자 사이의
공간을 넓어 보이게 하거나 실제로 넓힌다. 행간
이 넉넉해야 일관성이 높아진다. 흔히 느슨한 조
판이 그 자체로 훌륭한 것은 아니라고들 말한다.
그런데 거기에는 일반적으로 인쇄업자가 고객의
요구 사항을 수행해야 한다는 전제가 따를 것이
다. 책에 그림을 그린 예술가의 의도를 존중하기
위해 혹은 출판사에서 조판과 무관한 고려 사항에
따라 정해진 종이 크기에 맞추어 행간을 주는 경
우도 드물지 않다.

나아가, 활자 폭이 좁은 글자로 이루어진 단어
사이의 공간은 둥글고 활자 폭이 넓은 형태의 글
자로 이루어진 단어들 사이의 공간보다 확실히 좁

다. 행간이 없고 본질적으로 조판이 조밀할 수밖에 없다면 끝부분이 쪽별로 고르지 않더라도 문단 사이에 행간을 두는 것이 유리하다. 그렇게 고르지 않은 부분은 문단 사이의 공간을 다르게 해서 수정할 수 있다. 이런 작업은 경우에 따라 용인되기도 하지만, 정통적인 방법은 아니다.

문단을 만들 때 한 작품의 첫 문장은 자동적으로 뚜렷이 드러나야 한다는 인식이 중요하다. 머리글자를 크게 쓸 수도 있고, 첫 단어를 대문자나 작은 대문자, 혹은 그 둘의 조합으로 하기도 한다. 또는 첫 단어를 여백에 조판하는 방식도 쓴다. 어떠한 일이 있어도 장의 시작은 들여쓰기를 해야 한다. 이어지는 부분 즉 텍스트의 문단을 표시해야 하기 때문이다. 들여쓰기를 생략하는 것은 분명 바람직하지 않은 관행이며, 첫 단어를 대문자나 작은 대문자로 조판하는 것도 들여쓰기와 비교하면 좋은 대안이라 할 수 없다. 들여쓰기 공간은 눈에 띌 만큼 충분하게 주어야 한다.

페이지의 세로폭은 가로폭을 기준으로 한다. 두 가지 치수를 고려해야 하고, 비율도 보기 좋아야 하기 때문이다. 정사각형보다 직사각형 비율이 보기 좋다. 가로로 긴 직사각형을 적용하면 글줄이 지나치게 길어지고, 두 단으로 조판하면 답답하다. 따라서 세로로 긴 직사각형이 일반적이다.

지금까지 이야기한 것들이 타이포그래피의 요소이다. 그에 따라 활자로 구성한 페이지로 책을 만들면 대개 만족스러운 결과를 얻을 수 있다. 이제 표제page heading와 쪽번호folio만 남았다. 표제를 단 간격 안쪽 방향으로 왼쪽과 오른쪽에 배치하면 두 페이지는 하나의 단위로 고정된다. 그러나 좌우 바깥쪽이나 가운데 배치할 수도 있다. 쪽번호는 하단 중앙에 오거나 맨 위 혹은 맨 아래에 놓일 수 있다. 원하는 부분을 빨리 찾아보려면 바깥쪽이 더 좋다. 그러나 맨 위 중앙에 배치하려면 표제를 삭제해야 하므로 예외적으로 시행한다.

표제는 본문 서체의 대문자나, 대소문자, 혹은

20

크고 작은 대문자 조합으로 조판할 수 있다. 풀 사이즈 대문자들은 희미해진 장의 내용을 식별하고자 하는 도서관 사서나 독자의 편의를 위해 넣는 반복 요소를 지나치게 강조한다. 대소문자를 섞어 조판하면 표제의 높이가 고르지 않기 때문에 작은 대문자를 적용하는 것이 적절하다. 대문자는 변함없는 사각형 구조와 수직성 때문에 즉각적으로 인식되지 않는다. 그러므로 작은 대문자에 헤어라인 hairline[10]을 끼워 넣어 분리하는 것이 합리적이다. 풀 사이즈 대문자를 장 제목에 사용하는 것도 좋다. 이때 장의 번호는 작은 대문자로 쓰고 둘 다 최소 간격을 넣어준다.

독자의 시선은 일반적으로 언제나 장 끝의 여백에서 시작하여 다음 장의 도입부까지 움직인다. 그러다가 장 제목이 보기 좋게 규칙적으로 들어간 것을 발견하고는 텍스트에 압도당해 숨이 막히는 느낌에서 벗어나는 것이다.

IV

앞서 언급한 기본적인 지시사항들은 책의 주요 부분, 즉 본문에 영향을 준다. 우리에게는 본문 이전에 오는 '도입부preliminaries'가 아직 남아 있다. 서두는 배열과 기술 모두 복잡하다. 이를 언급하기 전에 우리가 현재 발견한 내용을 요약하여 하나의 공식으로 압축하는 것이 좋겠다.

우리 원칙에 따르면 잘 만든 책은 세로로 긴 사각형 페이지로 구성된다. 평균 영어 단어 10-12개를 일정한 간격으로 배열한 글줄과 그들이 모여 구성된 문단이 이어진다. 단어들은 편안한 크기와 친숙한 디자인의 폰트로 조판된다. 글줄의 충분한 간격은 더블링을 방지하고, 조판된 지면에는 표제를 붙인다. 이 사각형은 글줄길이뿐 아니라 텍스트가 각 장으로 나뉘는 지점 그리고 본문이 '도입부'와 만나는 지점의 공간 배치를 할 때도 적절한 역할을 수행한다. 지면의 중심과 제목, 앞쪽 가장자리와 끝부분의 여백을 확보할 수 있도록 앉힌다.

이제 이 첫 페이지는, 여러 번 읽기보다는 참고를 위한 부분이다. 따라서 본문보다는 관습의 지배에서 자유롭다. 즉 타이포그래픽 디자인을 위한 기회가 최대한으로 주어지는 셈이다. 인쇄의 역사는 대부분 표제지title page의 역사로도 볼 수 있다. 잘 만들어진 제목은 오른쪽 페이지의 일부 또는 전체를 차지했다. 제목 어구나 주요 단어는 일반적으로 눈에 잘 보이는 큰 활자로 조판되었다. 16세기 이탈리아 인쇄업자들은 보통 비문에서 모사한 큰 대문자를 사용했다. 혹은 예외적으로 신성로마제국에서 카롤링거Caroline[11]체의 필사본에 쓰였던 대문자들을 사용하기도 했다.

반면 영국에서는 대소문자로 이루어진 규범적 글줄을 적용할 때 프랑스식을 따랐다. 이어 1/6인치, 12포인트인 파이카pica 크기의 대문자로 몇 줄을 넣었다. 그 다음 인쇄소 로고와 함께 페이지 하단에 인쇄소 이름과 주소가 포함되었다. 이렇게 큰 사이즈의 대소문자는 블랙레터에 익숙한 인쇄

업자들의 유산이었다. 하지만 이제는 없어졌다. 블랙레터는 대문자로만 조판할 수는 없었다. 몇몇 출판사에서 나온 책에서는 부활하기도 했지만, 인쇄소 로고도 사라졌다.

이 시기의 표제지에서는 보통 제목과 인쇄소, 출판사 정보 사이의 공간이 텅 비어 있었다. 이 빈 공간이 페이지의 가장 강력한 특징이 되는 것이다. 처음에 인쇄소 로고를 뺐을 때 지은이와 인쇄소 혹은 출판사는 독자가 여유를 갖고 마음대로 활용할 수 있는 빈칸을 활용해 지루하게 긴 제목과 부제, 지은이의 프로필을 넣어 페이지 전체를 채웠다. 요즘 출판사는 반대로 제목을 가능한 적은 수의 단어로 줄이고 'by'를 쓴 다음 지은이 이름을 넣는다. 가령 『홍수』라는 책을 쓴 전업 작가라면, '『홍수』의 지은이'라고 넣거나 혹은 좌우명을 결합하기도 한다. 그렇지 않다면 지은이와 출판사 정보의 첫 글줄사이에 3-4인치의 공간을 둔다.

결과적으로 제목이 책의 나머지 부분과 밀접한

관계가 있는 활자 크기로 조판되지 않으면, 이 공간이 주요 글줄보다 더욱 두드러져 보인다. 제목에서 출판사명까지 이어지는 전체 지면의 세로폭을 줄여 이 공간도 줄이는 것이 더욱 합리적이다. 지면이 두 단으로 나뉜 게 아니라면 12포인트 본문에는 30포인트 제목이 필요하지 않으며, 표제지의 텍스트 공간이 본문의 텍스트 공간보다 조금 짧아도 대수롭지 않다. '다르게' 하고 싶다는 욕구가 아니면 본문 글자의 두 배 이상 큰 활자로 이루어진 글줄을 표제지에 넣을 이유가 전혀 없다. 만일 책이 12포인트로 조판된다면 제목은 24포인트 이상이 될 필요가 없으며, 그보다 작아도 충분할 것이다. 소문자는 필요악이다. 아예 안 쓸 수 없다면 부수적으로만 이용해야 한다. 크기가 커져서 합리성과 매력이 줄어드는 일은 지양해야 할 것이다.

제목의 주요 글줄은 대문자로 조판해야 하며 모든 대문자가 그렇듯이 글자사이는 넉넉한 것이 좋다. 조판의 나머지 부분이 어떻든, 지은이 이름

은 눈에 잘 보이게 표기한 다른 모든 고유명사와
마찬가지로 대문자로 써야 한다.

V

우리는 여기서 잠시 멈춰서 반대편을 바라보아야
한다. 앞에서 우리가 어떤 결론을 내렸든 결정을
하고 나면 더욱 획일화한다는 의미이다. 경제성이
목표인 사람들에게는 좋겠지만, 책에 조금 더 '생
명'을 불어넣으려는 입장에서는 매우 단조롭고 따
분하게 느껴질 것이다. 우리의 반대자들은 더 많
은 다양성과 더 많은 '차이점', 더 많은 장식을 원
한다는 뜻이다. 꾸미려는 열망은 자연스럽다. 텍
스트 페이지에 대한 자유가 허락된다면 우리는 그
열정에 저항하려 할 것이다.

표제지에 대한 장식과 책에 쓰이는 폰트의 장
식은 다른 문제이다. 이런 맥락에서 우리는 대량
생산되는 책이나 한정판에 필요한 사항이 종류나
정도 면에서 다르지 않다고 주장하는 바이다. 본

질적으로는 모든 인쇄가 관습적인 알파벳 코드로 조판된 텍스트를 복제하는 수단이기 때문이다. 조판의 필수적인 세부사항에서 '다양성'을 인정하지 않는다고 텍스트를 획일적으로 보여주자는 뜻은 아니다. 이미 지적했듯 도입부 페이지는 타이포그래피적 독창성을 발휘할 여지를 최대한 제공한다.

그러나 어떤 종류의 지면을 배치하든, 심지어 여기서도 가장 중요한 감각을 쉽게 잊어버린다는 사실에 주목해야 한다. 무엇보다도 표제지가 그렇다. 모든 글자와 단어 그리고 글줄은 반드시 최대한 명료하게 보여야 한다. 불가피한 경우가 아니면 단어는 나누지 않아야 한다. 표제지와 가운데에 오는 다른 조판 내용에서 전치사와 접속사 같은 형식어로 글줄을 시작하는 것도 안 된다. 이런 단어들은 글줄 끝부분에 두거나 가운데에 작은 활자로 넣고 핵심 글줄을 상대적으로 두드러진 크기로 조판하는 것이 더 합리적이다. 그래야 독자가 더욱 쉽게 이해할 수 있다.

인쇄업자가 조판이 단조롭다는 핀잔을 피하려면 이른바 장식을 우선할 경우 타이포그래피적 산만함이 생겨 논리와 명료함을 해친다는 사실을 알고 있음에도 인정해서는 안 된다. 텍스트를 삼각형으로 구부려 배치하거나 상자 모양으로 압축하고 억지로 모래시계 혹은 다이아몬드 모양으로 조판하는 것은 매우 부적절한 행위이다. 15, 16세기 이탈리아와 프랑스의 선례나 20세기에 새로운 시도를 하려는 의욕보다도 더 타당한 이유가 필요하다. 사실 이러한 것들은 가장 쉬운 기술이다. 우리는 '인쇄 부흥기' 후반에 이런 사례를 매우 많이 보았다. 따라서 이제는 오히려 제한을 되살릴 필요가 있다. 공적이든 사적이든 인쇄물로 남는 모든 영구적 형태의 타이포그래피에서, 타이포그래퍼의 유일한 목적은 그 자신이 아닌 지은이를 표현하는 것이다. 광고나 홍보 자료 또는 판매용 자료를 조판할 때는 목적이 다르다. 하지만 책과 광고 조판에 공통적으로 적용할 수 있는 부분도 매우 많다.

인쇄업자가 장식이나 도판에 대한 욕심을 앞세우고, 독자의 편의를 위한 열정을 억누르면 안 된다. 활자 주조소의 흔한 디자인이든 예술가 본인의 작업을 위한 것이든 소박한 장식 요소를 이용하여 자신을 표현하려 노력해야 한다. 사실 창의적인 인쇄업자에게는 장식이 필요하지 않은 경우가 많다. 그렇지만 우리의 복잡한 문명 탓에 무수히 많은 스타일과 개성이 필요하다. 그래서 상업적인 인쇄에서는 장식이 필수처럼 보인다. 출판사나 기타 돈을 지불하고 인쇄를 이용하는 사람들은 다른 누구의 사업이나 상품 혹은 책이 아닌 '자신들의' 사업, '자신들의' 상품, '자신들의' 책이 더욱 돋보이는 조판을 원한다. 그리하여 진정한 의미의 타이포그래피에서는 절대로 얻을 수 없는 개별성을 요구하는 것이다.

하지만 큰 인기를 얻거나 유행을 타는 것보다 영구적인 편리함을 중시하는 책 인쇄업자가 그 문제를 해결하려면 표제지의 테두리, 장식 삽화와 인

쇄소 로고를 사용하는 방식을 경계해야 한다. 표제지에 지름길은 없다. 보통 출판사나 지은이는 제목을 작성하고 올바른 순서로 도입부를 잘 정리하지 못한다. 그래서 인쇄업자의 일이 더 어려워진다.

VI

일반적으로 책을 만들 때 표준적인 요소를 배제하고 다채로운 변화를 주고 싶은 사람들은 마지막에 언급한 책의 도입부를 활용한다. 이들이 페이지에서 담당하는 역할과 서로의 관계는 본질적으로 일정하지 않다. 그렇더라도 인쇄소와 출판사는 규칙을, 그것도 동일한 규칙을 지키는 것이 좋다. 따라서 서문, 차례, 개요 등 제목은 장 제목과 동일한 크기와 폰트로 조판되어야 한다. 그리고 한 줄에서 처리가 되지 않으면 다음 줄로 넘겨야 한다.

이제 도입부의 순서를 정할 차례이다. 표제지 왼쪽 면에 오는 저작권 표시만 빼고 모두 오른쪽 페이지에서 시작하면 좋다. 도입부 페이지의 논리

적 순서는 약표제지 혹은 헌사(나는 왜 두 가지를 다 넣어야 하는지 모르겠다), 표제지, 차례, 서문, 개요 순이다. 그런 부류의 책에서 '한정판' 증명서는 권두 삽화가 없는 표제지 맞은 편에 넣거나 약표제지 페이지와 결합 또는 책의 끝부분에 넣을 수도 있다. 이 순서는 책 대부분에 적용이 가능하다.

소설에는 차례나 장 제목 목록이 필요하지 않지만 둘 중 하나를 인쇄하는 경우가 매우 흔하다. 이 둘은 표제지 옆면에 인쇄하는 것이 합리적이다. 책의 구조와 내용 그리고 성격이 독자에게 온전히 전달되어야 하기 때문이다. 몇 편의 단편소설을 엮은 책이라면 각 제목은 표제지 가운데의 빈 공간에 들어갈 수도 있을 것이다.

VII

픽션, 순수문학, 교육용 책은 보통 휴대하기 좋은 크기로 출판된다. 그러나 포켓 판형은 아니다. 127x190밀리미터의 크라운 옥타보crown octavo는

그렇게 출판되는 소설의 변함없는 규칙이다. 전기 형식의 소설은 '전기'로 분류하여 142 x 221밀리미터 크기의 디마이 옥타보demy octavo 판형으로 나온다. 이 판형은 픽션을 제외하고 역사나 정치학 연구, 고고학, 과학 등 거의 모든 종류에 맞는 크기다. 소설의 경우 유명 작품이거나 이미 알려진 작가의 책일 때만 이 판형을 쓸 수 있으며 유명하기보다 그저 인기가 있는 정도라면 108x171밀리미터의 포켓판으로 조판된다. 그러므로 '크기'는 책의 갈래를 가장 명료하게 드러내는 요소이다.

또 다른 분명한 차이는 '부피bulk'이다. 부피는 먼저 일반적으로 출판사가 예상 판매량을 파악한 다음 쪽수 그리고 책 두께와 관련해 특정 판매 가격에 익숙해진 대중의 막연한 구매 심리까지 고려해 계산한다. 일관성은 없지만, 무게는 여기에 포함되지 않는다. 이러한 일종의 고정관념은 타이포그래피에 영향을 준다. 폰트와 활자 크기 선정에도 영향을 미치고 가능한 많은 지면을 차지해야

할 필요가 있을 때 '지면 늘리기' 방식을 사용한다.

선이나 장식물 사이에 장 제목 또는 장 사이에 불필요한 여백 넣기, 측정값 축소하기, 단어 사이 간격과 행간 부풀리기, 과도한 문단 들여쓰기, 인용 부분을 따로 떼어 공백으로 둘러싸기, 텍스트에 불필요한 제목을 삽입하고 공백으로 둘러싸기, 장의 끝부분을 오른쪽 페이지 상단에 올려 페이지의 나머지 부분과 그 다음 왼쪽 페이지를 여백으로 만들기, 두꺼운 종이 쓰기, 장을 지면 아래에서 시작하고 거기에 큰 대문자 넣기 등의 다양한 방법을 쓴다. 이렇게 하면 책의 부피를 16쪽 이상 늘릴 수 있다. 능력 있는 타이포그래퍼라면 누구든 손쉽게 해내는 일이다.

기성 작가나 혹은 출판사에서 어느 정도 반열에 올리려는 작가의 한정판 책은 흔히 제목에 붉게 장식을 하거나 불필요한 특징을 부여한다. 과도하게 붉은색을 써서 인쇄한 끔찍한 사례는 최근 발간된 토머스 하디Thomas Hardy의 시집에서 찾아

볼 수 있다. 책 전체 표제가 붉은색이다. 가격으로 독자들에게 깊은 인상을 주고자 했던 출판사에서 낸 책으로 보인다. 색상을 머리글자에만 썼어도 더 나았을 것이다.

수제 종이는 호화스러운 양장본 *éditions de luxe* 에만 사용하는 것이 일반적이다. 책을 주로 사는 사람들은 거칠고 투박하며 먼지까지 잘 엉기는 책을 무척 좋아한다. 이에 대한 그들의 애착은 거의 미신에 가깝다. 정말 용감한 출판사가 아니라면 그러한 애착을 무시할 수는 없다. 대다수의 사람들은 깔끔하게 다듬어진 책이 '평범해' 보인다는 이유로 가장자리가 거친 책을 더 좋아한다. '평범한' 것과는 '다른' 책이 피상적이나마 이 분야에 대한 경험이 부족한 사람들에게 깊은 인상을 준다. 그리고 최근에는 책의 범주가 상당히 다양해졌다. 흔히 삽화가 들어가고 업계에서 작은 활자 인쇄본, 호화판, 홍보책자, 한정판, 수집가용 등으로 알려진 책들이다.

그러므로 타이포그래피 첫 원칙에서 앞서 나온 이
야기들이 안목 있는 독자에게 일종의 기준이 되
었으면 좋겠다. 한정판으로 판매하는 책뿐 아니라
사회에 좀 더 필요하고 종종 더욱 지적으로 디자
인되는 문학과 과학 서적을 내는 출판사에서도 참
고할 수 있는 기준이 되기를 바란다.

일러두기

옆에 글은 1967년 다시 재출간된 『타이포그래피 첫 원칙』에 추가된
시작 첫 문단으로 다음 쪽에는 서문과 후기를 실었다.

종이 위에 자국을 내기 위해 주조된 알파벳 글자들을 '활자type'라고 한다. 또한 그런 방식으로 만든 자국을 '인쇄print'라고 한다. 그러나 돌출된 표면에서 찍힌 것은 모두 '인쇄'이다. 그러므로 '활자'라는 특정한 돌출 표면에서 나온 자국을 '타이포그래피' 인쇄라고 하며, 조금 더 예전에는 '활판 인쇄'라고 했다. 정해진 종이 위에서 '활자'의 정확한 형태와 그것이 차지하는 정밀한 위치는 '타이포그래피'라는 예술 분야의 기술과 관련되어 있다.

서문

서적 타이포그래피를 다룬 이 글은 1929년『브리태니커 백과사전Encyclopædia Britannica』14판(시카고와 런던)의 '타이포그래피' 항목에 들어가는 글로 처음 기획되었다.

이후 《더 플러런》지 7호에 싣기 위해 재고하여 전체적으로 다시 썼다. 이 글은 간결함이 큰 장점이다. 따라서 이후 다시 출간할 때는 내용을 전혀 추가하지 않고 약간만 변경했다.

1962년에 새로운 독일어 번역본을 출간하게 되었다. 그러자 30년 이상 세월이 흐른 뒤에도 아무런 수정 없이 책을 다시금 인쇄하는 것에 대한 정당성을 설명해야 했다. 장문의 후기가 들어간 이유이다. 1966년 첫 프랑스어 번역본에는 이 후기의 요약본이 포함되었다. 영문으로 실리는 것은 이 책이 처음이다.

이 책에서 제시한 원칙들은 서적 타이포그래피에 관한 것이지만 조판에 대한 부분은 신문과 홍보물 디자인에도 적용할 만하다는 점을 덧붙이고 싶다. 광고물 조판에 관심이 있는 독자는 1936년 «시그니처Signature» 3호(런던)에 실린 필자의 논문 「광고 조판에 대하여On Advertisement Settings」를 참고할 수 있다.

스탠리 모리슨
1967년 2월

후기

1967년에 나온『타이포그래피 첫 원칙』은 30년 전인 1936년에 처음 책으로 출간되었다. 이후 매번 수정을 거치지 않고 몇 차례 다시 인쇄되었다. 몇 가지 다른 출간본과 번역본을 보면 여러 방면에서 이 책의 주장을 받아들인 것을 알 수 있다. 그럼에도 어떤 특정 예술에 적용하기 위해 첫 원칙들을 공식화하면 반드시 바람직하지 않은 결과가 따른다는 부정적인 의견도 존재했다.

정의를 내리면 그 정의의 엄격함에 비례하여 실험 정신과 상상력은 꺾이게 되고 곧이어 창의력의 기반이 무너진다. 그러한 규격화는 결국 타이포그래피가 가진 창의적 예술의 측면을 모두 무효화할 것이다.

따라서 1929년에「타이포그래피의 첫 원칙」과 같은 글을 책에 공식적으로 실은 게 첫 번째 실수

였고 그 글을 번역한 것이 두 번째 실수, 변화의 시
대에 다시 내놓은 게 세 번째 실수라는 것이다.

자동화가 빠르게 확산되고 전자 기기를 사용하
면서 과거와 현재의 사고방식과 생산 시스템을 보
는 관점이 급격히 바뀌었다. 이러한 기술적 변화
로 디자인에 대한 관점 역시 바뀌었으며, 어떤 실
용적 혹은 기계적 예술에 대한 에세이나 글도 금
세 시대착오적인 것이 되었다. 따라서 현재의 소
책자를 그대로 재인쇄하는 것은 분명 정당화하기
어렵다. 그렇다면 필자가 1929년에 쓴 글을 1967년
에 다시 찍은 이유는 무엇인가?

기계적 예술에 커다란 변화가 일어나고 있다는 점
은 명약관화明若觀火하다. 1900년대 이후 발생한 변
화로 역사에 대한 부정이 정당해졌다. 각양각색의
그래픽 예술가가 자신들의 전문 분야를 도그마에
서 해방하려 노력하는 시대에, 타이포그래퍼 역시
그 선례를 따라야 할 것으로 보인다.

시대에 맞는 스타일이라면 산세리프 활자를 선택하고 비대칭적인 형태로 구성하며 이탤릭에 의존하면 안 된다고 주장한다. 문단은 들여쓰기를 하지 않고 촘촘하게 조판하며, 페이지의 전체 모양은 가능하면 모든 면에서 예전 관습과 거리를 두어야 한다. 20세기는 독특한 타이포그래피를 통해 위대한 재평가의 시대로 구별될 것이다.

새로운 신조는 타이포그래피가 예술과 공예 단과대학 및 대학원의 일반적인 디자인 과목에 편입되면서 등장했다. 비록 이런 기관들은 19세기 초에 생겨났지만, 특히 바이마르 시기의 바우하우스Weimar School가 창의적인 예술가와 전문적인 공예가 사이의 간극을 메우고자 했던 20세기에 와서 성숙해졌다. 건축가, 조각가, 인쇄공 들이 한 지붕 아래에서 교류하면 인쇄물의 디자인으로 이어지는 고찰에 영향을 주게 된다.

현대 회화의 분위기를 띠는 타이포그래피에서 현대적인 스타일의 원칙은 모더니스트 화가 바실

리 칸딘스키Wassily Kandinsky와 모더니즘 타이포그래퍼 헤르베르트 바이어Herbert Bayer가 데사우 바우하우스의 전임 강사로 임명되었을 때 더욱 강조되었다. 그 중 일부는 제1차 세계대전 직후에 실천에 옮겨졌다. 당시 칸딘스키의 강의와 작업처럼 의도적으로 '현대적'이고 '동시대적'이 되려는 타이포그래피의 신조와 스타일이 정교해졌다.

그러므로 현대 타이포그래피 학교의 교육 이념은 타이포그래피 분야 밖에서 유효한 일련의 개념과 결부된 중요성에서 비롯되었다. 이 개념들이 새로운 열망을 상징했기 때문이다. 이 열망은 더욱 대담하게 적용되었고 표현 또한 훨씬 새로웠던 까닭에 더 필수적이었다.

이제 많은 사람이 타이포그래피 발전의 본질은 그림이나 조각처럼 과거의 족쇄에서 벗어나 자유로워지는 것이라고 주장한다. 그리고 이 자유를 획득하는 데는 과거의 예술에 대한 미술사가들의 폭넓은 지식이 도움이 된다. 미술사는 18세기 말에

시작되었고 석판화, 사진과 기타 복제 기술이 발명된 후 급격히 발전했다. 그림과 조각이 그래픽적이고 조형적인 대상일 뿐만 아니라 역사적인 기록이라는 인식이 생기자 회화 예술에 대한 집중적인 연구가 진행되었다.

사람들은 예술에 대한 연구를 추구하듯이 수집에도 열을 올렸다. 제2차 세계대전 후 예술은 '컬트cult'가 되었다. 구작이든 신작이든 대가의 작품에 막대한 금액을 지불했기 때문에 타이포그래피 같은 현대의 소수 예술 종사자는 당연히 유명 화가와 기성 조각가 들과 보조를 맞추기에 급급했다.

그런 와중에 타이포그래피 종사자들은 화가의 정서에 순응하는 한 현대인의 정신에 대한 책임감을 공유할 수 있었으므로 만족스러워했다. 그러므로 그들은 단순한 타이포그래퍼가 아니라 타이포그래피 예술가로 자리매김할 수 있을 것이다. 예술가 그리고 그들과 공감하는 사람들은 새로운 관점과 열망을 인류에게 제시할 능력이 있다고 한

다. 예를 들어 비구상적인 예술 혹은 추상 예술의 중요성을 인식함으로써 사람들이 내면의 감수성을 높이기를 바라는 것이다.

비전문가들이 타이포그래피나 다른 분야 예술가들의 감정과 오브제에 공감하지 않기란 어려운 일이다. 다른 사람들도 정서와 감상 그리고 감정과 상상력을 존중하면서 관찰, 사고, 합리주의, 논리를 우선하는 사람들의 신념과 오브제에 공감하기가 쉬울 것이다.

인쇄물은 무엇보다도 객관적이고 시각적인 기준을 충족해야 한다. 예술학교를 졸업한 상상력 풍부한 타이포그래피 예술가가 디자인했든 인쇄소에서 수련을 거친 조판공이 했든 마찬가지다. 제대로 된 인쇄 작업을 위해 때로는 직관이나 상상력을 활용할 수 있다. 그러려면 항상 생각을 해야 한다. 그렇기 때문에 대부분 인쇄물 디자인에서, 특히 일반 대중을 대상으로 한 타이포그래피

에서의 상상력은 사고력보다 부수적 위치에 있다.

인쇄물 하나를 제대로 선보이도록 구성하기 위해서는 우선 방법에 대한 감각이 필요하다. 방법이 효과를 내려면 올바른 관찰과 사고, 추론을 따라야 한다. 모든 사람이 생각할 수 있지만 모두가 그것을 위해 노력하지는 않는다. 사실 사고의 과정이 너무 힘들어서 많은 사람이 이 본질적인 해결 방법을 무시한다.

건축과 시공 그리고 타이포그래피와 인쇄에는 공통으로 적용되는 두 가지 구성적 특징이 있다. 두 분야의 예술에서는 이 둘을 주요 원칙으로 존중하고 따라야 한다. 바로 사용하는 재료를 존중하고 이들의 본질적인 사회적 목적에 부합하도록 활용하는 것이다. 건축과 마찬가지로 타이포그래피 활동은 '봉사자의 예술servant art'이다. 건축과 타이포그래피는 본래 문명 사회에 봉사해야 한다.

문명이란 무력보다 설득에 의한 사회 변화의

질서와 실행을 의미한다. 사회에서 지식인들을 힘이 아닌 말로써 움직이려면 성직자와 예언자, 철학자와 연설가, 배우와 음악가, 작가와 정치가 들의 협업이 필요하다. 국민들이 단호한 소수의 착취를 무기력하게 수용하는 것이 아니라 공동체의 평화와 건강, 정의와 자산을 보살피도록 이끄는 것이 문명 사회의 과제이다. 이런 상태가 안정된 후에 문명 사회는 다양한 그래픽 예술가라고 알려진 노동자에게 합당한 자리를 부여한다. 그러나 예술가가 직접 문명을 만들어내는 것은 아니다. 그들은 문명의 산물이다.

디자이너는 본질적으로 문명 사회의 봉사자이자 필수 존재이다. 과거에는 화가와 비슷한 예술가들이 사회에 봉사했다. 하지만 이제 그들은 디자이너와 엔지니어만큼 필수적이지 않다. 현대 문명은 화가들에게 이전에 누리지 못한 정도의 자유를 준다. 그리고 그들에게는 약간의 이익만을 주면서 작품을 사들여 되파는 사람들에게 더 많은

47

이익이 돌아간다는 사실을 인정해야 한다.

그러므로 화가들은 다른 어떤 사람이나 목적보다도 스스로에게 충실해야 한다. 문명 사회가 받아들일 수만 있다면 이는 그렇게 유감스러운 일도 아니다. 화가들이 교양을 쌓을 필요도 없고, 사람들이 교양을 갖춰 화가의 예술을 제대로 감상할 필요도 없다. 반면에 건설업자나 엔지니어, 건축가의 작품 또 인쇄업자, 타이포그래퍼, 디자이너의 작품을 감상하려면 교양이 있어야 한다.

그렇더라도 건축가의 작업과 타이포그래퍼의 작업이 가진 유사성을 지나치게 강조해서는 안 된다. 타이포그래퍼는 스스로 생각할 필요가 있다. '세기말적인fin de siècle' 몇몇 분야에 만연해 있는 스타일이 생각보다 우월하다는 개념은 이단이거나 혹은 이단시되어야 한다. 이는 타이포그래퍼에게만 해당되는 이야기가 아니다. 북 디자이너로서 타이포그래퍼는 무엇보다도 정통을 따를 필요가 있다. 즉 자신이 쌓은 경험이나 다른 사람의 경

험에 대한 존중을 바탕으로 모든 일반적인 재료와 그 용도에 관한 정확한 지식이 필수적이라는 뜻이다. 구체적인 목표를 분명히 파악하고 추론 능력을 제대로 활용할 수 있어야 한다.

이 글은 타이포그래피 예술에 경험을 논리적으로 적용하기 위한 활동으로 처음 썼다. 필자의 입장에 변함이 없고, 당시의 추론은 여전히 타당하다고 여겨진다. 따라서 지난 30년 동안 혹은 현재까지도 원고를 변경할 필요가 없었던 것 같다. 필자가 국내외에서 수년 동안 인쇄소와 출판사, 신문사와 면밀한 관계를 유지했다는 점도 덧붙인다. 경험과 이성에 호소하는 것이 이 책 『타이포그래피 첫 원칙』에서 유일하게 '전통적인' 요소이다.

일부 분야에서는 전통의 가치를 제대로 이해하지 못하고 있다. 만약 전통이 과거 인쇄업자들의 침체와 편견을 반영한다면, 역사가는 전통에 거의 주목하지 않아도 되고 예술 공예 분야 종사자는 전혀 신경 쓸 필요가 없다. 그러나 전통은 오래 전

에 생겨난 사회의 관습적 형태를 보존하는 것 이
상이다. 한 사람의 생애 그 이상으로 축적되었으
며 후대가 입증한 경험의 총합을 아무렇지 않게
버릴 수는 없는 것이다. 그러므로 전통은 수 세기
에 걸친 시행착오와 수정을 통해 확립된 기본 원
칙들에 대한 합의를 가리키기도 한다. '경험이 선
생이다experientia docet.'

주석

1 글자의 형태를 다루거나 글자를 이용하여
 디자인하는 기술 또는 표현

2 여러 글자에서 일정하게 나타나는 형식과
 인상을 통틀어 일컫는 말

3 인쇄술을 발명한 당시에 중세 유럽에서
 사용하던 글자체 양식. 손글씨체를 참고해
 만든 것이다.

4 생김새와 크기가 같은 한 벌의 활자.
 fount는 영국식 표기이다.

5 글의 시각적 형태를 전문적으로 디자인하는
 사람. 주로 서체를 다루거나 종이, 잉크,
 제책과 관련된 일을 담당한다.

6 1936년에 출간된 초판에서는 실제
 13포인트 크기의 글자가 쓰였다.
 1포인트는 0.35밀리미터, 1인치는 72포인트,
 1급은 0.25밀리미터를 말한다.

7 로마자 소문자 중 b, d, h, k, l 등에서
 엑스라인의 위로 올라가는 획.
 엑스라인은 소문자의 머리를 가로지르는
 가상의 윗선을 말한다.

8 로마자 소문자 중 g, j, p, q, y에서
 베이스라인 아래로 내려가는 획.
 베이스라인은 로마자 대문자의 밑변을
 가로지르는 가상의 선을 말한다.

9 1754년 영국의 존 배스커빌이 디자인한
 대표적인 세리프체. 과도기적 양식을
 반영했다.

10 보통 0.25포인트 굵기로 인쇄기에서
 표현할 수 있는 가장 가는 선

11 손글씨의 표준화를 위해 8-9세기에
 유럽에서 완성된 서체. 식별하기 쉽고
 글자꼴이 둥글며 리듬감이 느껴진다는
 장점이 있다.

시대를 막론하고 사회를 대변하는 예술적 양식이
있다. 그것은 시대정신과 맞물려 나타나고 변한다.
시대정신이 변하면 기존의 양식은 새로운 양식의
자양분이 되거나 흔적만 남긴 채 사라지기도 하고
때로는 타파할 대상이 된다. 이러한 역동적인 변
화는 건강한 사회 문화에 자연스럽게 나타난다.

　1900년 전후, 서양에서는 타이포그래피 양식과
그에 따른 원칙이 정립되고 확산되었다. 대칭과
세리프 활자를 상징으로 하는 '전통적 타이포그래
피' 양식이 다듬어졌고, 비대칭과 산세리프 활자
를 상징으로 하는 '신 타이포그래피' 양식이 나타
났다. 읽기 편한 글을 제공하는 것을 본질로 여겼
던 전통적 타이포그래피에서는 오랫동안 이어져
온 관습을 유지했고, 반면 전통과의 단절을 선언
한 신 타이포그래피에서는 근대의 시대정신과 잘
맞물려 타이포그래피에 혁신을 일으켰다.

　1990년 무렵 국내에서는 가로짜기로 대표되는
시각 문화 변화가 정착 단계로 진입했고, 디지털

로 대표되는 기술 환경의 변화가 새로운 타이포그
래피 환경을 열었다. 급격한 사회 환경 변화로 기
존 활자에 대한 불만이 제기되어 새로운 시대 환
경에 맞는 한글 타이포그래피가 필요했다. 이때
국내에 소개된 얀 치홀트Jan Tschichold의『신 타이
포그래피Die Neue Typographie』는 하나의 모범 답안
이었다. 특히 한글 타이포그래피 양식이나 원칙이
정립되지 않았던 시기에 '선언'처럼 명료한 규칙
을 제시한『신 타이포그래피』는 매력적이었고, 그
모습 또한 신선했다. 타이포그래피의 전통적 양식
과 원칙을 담은 이 책『타이포그래피 첫 원칙』은
스탠리 모리슨이 1929년에 쓴 글로 1936년에 책으
로 엮어 출판되었다.『신 타이포그래피』와 비슷한
시기에 발표되었지만 국내에 거의 알려지지 않은
책이기도 하다.

　신 타이포그래피가 유입된 지 30년 정도 지난
지금, 이에 대해 특별히 논의하지 않고 있는 것을
보면 이미 한글 타이포그래피 속에 녹아든 듯하

다. 하지만 아직도 한글 타이포그래피 규칙이나
원칙은 '선언'되거나 '출판'된 적이 없다. 단지 신
타이포그래피 규칙에 맞춰 한글 활자를 운용하고
신 타이포그래피에 적합하게 활자체를 개발하고
있다. 시간이 지나면서 신 타이포그래피의 시대정
신을 기억하고 따르기보다는 그저 스타일만을 좇
는 듯 보인다.

상당한 시간이 지나서야 중요한 것을 놓쳤음을
깨달았다. 서양에서는 전통적 타이포그래피와 신
타이포그래피 사이의 치열한 논쟁을 통해 긴 글을
읽을 때와 눈에 잘 띄어야 할 때 쓰임과 상황에 따
라 두 양식을 선택하여 활용하고 있다는 것과 심
지어 이러한 경계를 넘나드는 양식까지 진화하고
발전해온 것이다. 하지만 우리는 신 타이포그래피
가 모든 것을 해결해줄 것이라고 믿었는지 서양
에서 신 타이포그래피 발생 이후의 상황에 대해서
거의 알지 못하고 있다.

우리는 관념적으로 읽기 편한 조판과 실증적으

로 읽기 편한 조판에 대한 깊은 논의를 하지 못했다. 단지 신 타이포그래피 양식을 따르면서 읽기 편한 글을 조판하기 어려울 때는 디자이너 개인의 역량으로 해결하거나 오래된 출판사 같은 곳에서는 선배가 그동안 쌓아온 조판 노하우를 후배에게 전수했다. 그러나 이렇게 가독성을 높이는 조판 방법은 글로 정리된 바가 없다. 입에서 입으로 전해지면서 저마다의 해석이 더해졌고, '읽기 편한 조판'에 대한 공통된 미감은 희미해지고 있다.

이 문제는 타이포그래피를 단순히 '스타일'로만 이해하고, 목적에 따라 활자의 선택에서 운용 방식까지 달라진다는 것을 간과한 탓이라고 생각한다. 타이포그래피의 본질에 대한 고민을 소홀히 했던 결과이다. 그리고 이것이 타이포그래피의 본질에 대해 말했던 스탠리 모리슨의 『타이포그래피 첫 원칙』이 다시 눈에 들어오는 이유이다.

바로 지금, 읽기 편한 조판을 위한 타이포그래피 원칙을 다시 새겨볼 필요가 있다. 단순하게 생

각하면, 신 타이포그래피를 받아들였던 때처럼 스탠리 모리슨이 제시한 '읽기 편한 타이포그래피' 원칙을 깊이 관찰하고 한글에 맞춰 활자를 선택하고 운용해볼 수 있다. 모리슨의 원칙을 한글 타이포그래피 원칙으로 그대로 차용할 수는 없지만 모리슨이 타이포그래피 원칙으로 중요하게 다루는 요소를 나열하고 여기에 시대 변화에 맞춰 새롭게 고려해야 할 요소를 더해본다. 이를 통해 읽기 편한 한글 타이포그래피의 가능성을 확인하고, 원칙을 세우는 시도까지 해볼 수 있다. 이미 원칙을 넘어 자유를 얻은 듯 보이는 지금에 와서 원칙을 언급하는 것은 마치 시대를 역행하는 것처럼 보인다. 그러나 원칙이 필요하다면 늦었을지라도 풀지 않은 숙제를 해야 한다.

다행히 얀 치홀트의 『신 타이포그래피』와 스탠리 모리슨의 『타이포그래피 첫 원칙』 덕분에 한글 타이포그래피 원칙을 세우는 데 많은 도움을 받을 수 있을 것이다. 그들이 제시한 타이포그래피 규

칙과 원칙의 시대적 배경과 장점 그리고 역할을 제대로 이해한 뒤 한글에 적합하고 지금의 시대정신을 담아내는 원칙을 논의해야 한다.

늘 서양의 디자인과 문화를 따르면서 흥미진진한 새로운 양식과 형태에만 몰입했을 뿐, 그들이 어떠한 과정을 통해 지금에 도달했는지 살펴보지 않았다는 것 또한 반성해야 한다. 그것을 시작으로 그동안 잘 알려지지 않았던 서양의 전통적 타이포그래피 원칙이 늦게나마 소개되어 다행스럽다고 생각한다. 한 가지 더 바람이 있다면 경험과 지식을 겸비하고 시대를 통찰하는 용감한 디자이너가 한글 타이포그래피의 원칙을 선언하는 날을 기다린다.

글·박지훈

타이포그래피 작업에서 사용하는 포인트point, 파이카pica, 인치inch 등은 오늘날의 출판 환경에서도 조판의 표준 단위로 사용된다. 넓은 지면 위에 쌀알만 한 크기의 타입과 약물, 공간을 정밀하게 조판하기 위한 섬세한 배율 관계로, 주조 활자를 사용하던 과거의 타이포그래피에는 단위라는 엄격한 원리 원칙이 존재한다. 그래서인지 아날로그 활자의 일반적 크기는 6포인트, 8포인트, 9포인트, I2포인트, I8포인트, 24포인트, 36포인트, 72포인트로 'I인치', 즉 72포인트의 약수이다. 애초에 포인트(약 0.35I4밀리미터)를 설정할 때 I인치를 가장 많은 약수를 가진 72로 나눈 이유이기도 하다.

이렇듯 타이포그래피란 가장 효율적인 배율로 텍스트를 조합해내는 공간의 미학이다. 서구의 활판술에서는 물론 동양의 활자 조판에서도 비슷한 개념이 통용되었다. 활자는 글자이기 전에 치수에 해당하는 금속 조각이고 낱자사이, 낱말사이, 글줄사이 등 글자 바깥 공간 역시 정교히 제작된 치

수만큼의 물체이다. 그렇기 때문에 물리적인 공간에서 허용된 사이즈와 배율만이 단위의 기준이 될 수 있다. 이러한 까닭에 아날로그 환경에서 통용되는 조판 원리의 지침은 디지털 환경에서보다 객관적이다. 가령 어센더와 디센더 공간이 넉넉히 확보되는 올드로만Old Roman Style은 글줄사이를 넓히기 위해 두 글줄사이에 넣는 얇은 판인 인테르inter를 사용하지 않아도 활자가 갖고 있는 물리적인 보디 사이즈 안에서 행의 공간을 보장받을 수 있다. 하지만 기본 설정보다 좁은 글줄사이를 조판할 수는 없다.

반대로 산세리프체와 같이 어센더, 디센더 폭이 좁은 활자의 조판에서는 서체의 특징을 의식하여 인테르의 너비를 선택해야 한다. 물론 행의 길이 즉 단락의 너비에 따라 사정이 달라지지만, 모든 조판 작업이 실제 크기 환경에서 이루어지는 아날로그 조판에서는 직관적으로 행의 길이에 따른 인테르의 너비를 선별할 수 있다.

이 글에서는 따로 언급하지는 않겠지만, 사진 식
자의 도입 이후 '커닝kerning'이라는 개념이 생겨났
다. 주조 활자 조판에서 낱자 사이에 헤어라인을
끼워 넣으며 일정한 자간을 만들어내던 것과는 반
대로 활자의 기본 너비를 중첩하여 균일한 자간을
얻어내는 방식이다. 이러한 개념은 디지털 환경에
그대로 전달되었고, 자간의 마이너스 가변은 물론
텍스트를 이루는 모든 공간에 동일한 개념을 적용
할 수 있다. 그러나 물리적 배율에 묶이지 않아도
되는 자율을 얻은 대신 아날로그 조판이 정한 절
대 크기의 개념과 '제로 세팅zero setting'의 기준은
사라졌다. 여기서 말하는 '제로 세팅'이란 활자의
크기에 따라 달라지는 기본값의 개념이다.

　디지털 환경에서는 절대적 치수보다 시각에 의
한 비례가 앞서 작용되는 경우가 많다. 아날로그
활자의 조판 개념과 비교한다면 세팅에 더해 필기
와 같은 유연함도 발휘하지만 모든 조형의 크기가
동일한 형태의 비율로 움직이기 때문에 치수의 자

67

율성에 비해 적정 크기에 따른 조형의 다양성 면에서는 매우 단조로워지는 단점이 있다. 반대로 아날로그 환경에서의 조형은 크기가 달라질 경우 비율 또한 전부 해당 크기에 따라 달라져서 작업에 번거로워지지만 해당 크기에 따른 맞춤형 조형을 얻을 수 있다. 디지털 방식과 아날로그 방식이 제공하는 조판 환경은 개념적으로 동일한 원리와 규격 질서를 바탕으로 한다. 그러나 서로의 성격은 구분이 명확하다. 이러한 차이를 새로운 매체와 흘러간 매체의 차이라 볼 수는 없을 것이다.

우리는 고전이 주는 가르침을 접할 때 "이미 지금은 사용하지 않는……" 같은 말을 쉬이 언급하곤 한다. 하지만 환경의 차이를 정확히 인식한 상황에서 접하는 고전이라면 오늘날 작업 환경에서의 편의와 더불어, 묵인하고 있는 단점을 인식하고 과거로부터의 인수인계 내용을 보다 폭넓게 짚어볼 수 있는 현명함으로 작용할 것이다.

글·김수정

타이포그래퍼는 꼼꼼해야 한다고 한다. 디테일만 잘 정리해도 보기에 썩 괜찮은 타이포그래피가 나온다고 하지만, 사실 디테일을 끝까지 잘 정리하는 것이 제일 어렵다. 게다가 누군가는 이렇게 말했다. "타이포그래피는 깨끗한 유리잔과 같아야 한다." 잘 정리된 디테일과 깨끗한 유리잔이라니. 이럴 거면 인공지능에 작업을 맡기는 편이 좋지 않을까 생각이 들기도 한다.

독일의 활자 디자이너 에릭 슈피커만Erik Spiekermann은 이렇게까지 말했다. "헬베티카를 쓰는 사람들 대부분은 헬베티카가 아주 흔하고 어디에서나 볼 수 있어 그 서체를 사용한다. 이는 식사 때 무엇을 먹을지 고민하는 대신, 거리마다 보이는 맥도날드에 가는 것과 같다." 이 말을 들은 이상 왠지 맥도날드는 쉽게 때우는 음식 같고, 무심코 헬베티카를 사용해서도 안 될 것 같다.

그러나 고민에 고민을 하면서 작업을 해도 결과물이 잘 나올지 확신이 들지 않는다. 누군가 이

렇게 하라고, 이렇게 하면 최소한 실수는 하지 않는다고 알려주면 좋겠는데 여러 책을 읽어봐도 다음과 같이 나올 뿐이다. '적절한 글꼴 선택과 올바른 크기, 너무 길지도 짧지도 않은 글줄과 올바른 단어 간격, 너무 넓지도 좁지도 않은 활자, 적절한 글줄사이, 알맞은 여백, 산만한 요소의 제거 등'

스탠리 모리슨이 쓴 『타이포그래피 첫 원칙』은 이러한 고민에 답을 제시해주는 책이다. 아마도 나처럼 답을 갈구하는 사람이 많아서였을까. 지금까지 많은 타이포그래피 규정집이 출간되었지만 『타이포그래피 첫 원칙』은 얀 치홀트가 1928년에 쓴 『신 타이포그래피』와 함께 타이포그래피 분야에서 가장 큰 영향을 끼친 책이 되었다. 스탠리 모리슨은 이 책에서 독자를 우선시하는 이성적인 타이포그래피란 무엇인가에 대해 엄격하게 논하며 다음과 같이 이야기한다. "어떤 일이 있어도 장의 시작은 들여쓰기를 해야 한다." "표제는 본문 서체의 대문자나, 대소문자, 혹은 크고 작은 대문자 조

합으로 조판할 수 있다." "따라서 서문, 차례, 개요 등 제목은 장 제목과 동일한 크기와 폰트로 조판되어야 한다." 전통주의에 뿌리를 두고 보수적이고 계급화적인 성격을 띠는 이러한 도그마적 논조에도 이 책이 현재까지 타이포그래퍼와 북 디자이너에게 많은 영향을 미치게 된 이유는 아마도 당시의 시대적 상황과 함께 그의 사업가적 능력의 역할도 컸던 듯하다.

　은행원 출신이었던 모리슨은 서체 '타임스뉴로만Times New Roman'을 만든 이로 가장 잘 알려져 있다. 하지만 사실 그는 디자이너라기보다는 빼어난 학식과 유창한 상술을 겸비한 사업가이자 유능한 타이포그래퍼였다. 모리슨은 활자 주조기와 조판 기계를 만들던 영국의 모노타입사Monotype Corporation의 고문으로 일하며 회사의 이미지를 키웠다. 그래서일까 여러 다른 디자이너에 관한 글을 읽다 보면 서체와 관련해 그에 관한 일화가 불쑥 튀어나온다.

예를 들어 그는 영국 타이포그래퍼이면서 수많은 가십의 소유자였던 에릭 길Eric Gill에게 길 산스Gill Sans체를 만들게 했고, '깨끗한 유리같이 투명한 타이포그래피'로 유명한 미국 타이포그래퍼 비어트리스 워드Beatrice Warde와 함께 영어권 인쇄업계에서 타이포그래피에 관한 인식을 높였다. '신 타이포그래피'를 주장하던 얀 치홀트는 모리슨과 '신 전통주의'의 영향을 받아 전통주의로 회귀했다. 현업에서 은퇴한 모리슨이 스위스 타이포그래퍼 아드리안 프루티거Adrian Frutiger의 유니버스 Univers체에 대해 "요즘 나오는 산세리프 서체 중 그나마 덜 흉하다."라고 평한 뒤에야 모노타입사는 프루티거의 유니버스를 구매해 시장에 출시했다.

 그의 영향과 그의 이름은 최근에도 꾸준히 나타난다. 에릭 슈피커만의 타이포그래피 개론서 『원인과 작용-타이포그래피 소설Ursache & Wirkung: Ein Typografischer Roman』은 호의적인 의도에서 스탠리 모리슨의 『타이포그래피 첫 원칙』과 비교되

었다. 지금은 어떤가? 아직도 많은 학생이 스탠리 모리슨과 얀 치홀트의 이론을 공부한 선생들에게 타이포그래피를 배우고 있다. 별다른 일이 없는 한 스탠리 모리슨과 얀 치홀트의 이론은 앞으로도 계속해서 보완되고 변형되면서 세대를 거쳐 전달될 듯하다.

스탠리 모리슨의 책이 출간된 지 80여 년이 지났다. 그동안 그의 이론이 상당히 옳다는 것이 긴 시간을 거치며 많은 사람을 통해 입증되었다. '스탠리 모리슨과 얀 치홀트는 글꼴 디자이너 및 타이포그래퍼 들의 활동 공간을 극심하게 축소했다.'라는 평가도 있다. 그러나 이러한 평가에도 그들이 세운 기준과 규칙이 꽤 엄격하고 단단해 우리가 밟고 올라서 앞으로 계속 나아갈 수 있는 발판이 되었다는 사실은 틀림없다.

개인의 발전과 사회적 발전이 종종 기존의 규칙을 깨뜨리고 뛰어넘으며 이루어진다는 것을 우리는 안다. 캐나다 타이포그래퍼 로버트 브링허

스트Robert Bringhurst는 『타이포그래피의 원리The Elements of Typographic Style』에서 "파괴는 규칙이 존재하는 또 하나의 방법이다. 우리는 아름답고 신중하고 훌륭하게, 모든 수단을 동원해 규칙을 깰 수 있다."고 말했다. 그러니까 우리는 규칙을 깨기 위해 앞으로 계속 나아가기 위해 그리고 더 높이 올라서서 좀 더 멀리 바라보기 위해 아직도 그들을 읽고 있다.

지은이 스탠리 모리슨Stanley Morison, 1889-1967은 영국
타이포그래퍼이자 타이포그래피 역사가이다. 독학으로
타이포그래피를 익힌 그는 1923년부터 1967년까지
모노타입Monotype Corporation에서 근무했다. 스탠리 모리슨은
타입 디자인과 인쇄에 대한 기준을 한층 더 끌어올린
인물로 평가받는다. 그가 만든 대표 서체로는 영국 일간지
«더 타임스The Times»를 위해 디자인한 타임스뉴로만Times
New Roman체가 있다. 이 서체를 계기로 스탠리 모리슨과
«더 타임스»는 줄곧 긴밀한 관계를 맺었다. 또한
퍼페추아Perpetua체, 길산스Gill Sans체, 벰보Bembo체의 개발
혹은 재조명 작업에 참여하기도 했다. 말년에는 『브리태니커
백과사전Encyclopædia Britannica』의 편집 위원으로 활동했다.
이 책 『타이포그래피 첫 원칙』 이외에 스탠리 모리슨의 대표
저서로는 『서체의 기록A Tally of Types』 『간단히 살펴보는
인쇄술A Brief Survey of Printing』 등이 있다.

옮긴이 김현경은 서강대학교 영문과를 졸업하고 출판사에서
일하며 다양한 책을 편집했다. 현재 프리랜스 번역자로
국내 주요 미술관과 기업을 위해 일하고 있다. 옮긴 책으로
『걸작의 공간』 『그래픽디자인 도서관』 『디자이너, 디자이너
훔쳐보기』 『100권의 디자인 잡지』 『프로이트, 아웃사이더의
심리학』 등이 있다.

글더한이 이용제는 한글디자이너로 〈꽃길〉〈바람〉〈아리따〉체
등을 디자인했다. 계원예술대학교 교수로 타이포그래피
교양지 《히읗》의 발행인이다. 한글타이포그라피학교에서도
강의를 하고 있다. 지은 책으로는 『한글+한글디자인+디자이너』
『한글디자인교과서』(공저) 『활자흔적』(공저) 등이 있다.

글더한이 박지훈은 그래픽 디자이너이자 동아시아 문자,
타이포그래피 연구가이다. 일본 무사시노미술대학에서
그래픽 디자인을 공부했고, 동아시아의 서체, 기호학,
미디어론을 연구했다.

글더한이 김수정은 독일 베를린예술대학교에서 시각
디자인을, 독일 라이프치히그래픽서적예술대학에서
타이포그래피를 공부했다. 베를린과 서울의 디자인
스튜디오와 출판사를 거쳐 현재 디자이너로 일을 하고
있다. 디자인과 출판을 하는 '스튜디오 정제소'를 운영하며
학교에서 타이포그래피를 가르친다.